华夏万卷
让人人写好字

赵孟頫三门记

中、国、书、法、传、世、碑、帖、精、品 楷书 10

华夏万卷 编

湖南美术出版社

图书在版编目（CIP）数据

赵孟頫三门记／华夏万卷编. — 长沙：湖南美术出
版社，2018.3

（中国书法传世碑帖精品）

ISBN 978-7-5356-8003-7

Ⅰ.①赵… Ⅱ.①华… Ⅲ.①楷书–碑帖–中国–元
代 Ⅳ.①J292.25

中国版本图书馆 CIP 数据核字（2018）第 081051 号

Zhao Mengfu San Men Ji

赵孟頫三门记

（中国书法传世碑帖精品）

出 版 人：黄　啸

编　　者：华夏万卷

编　　委：倪丽华　邹方斌
　　　　　汪　仕　王晓桥

责任编辑：邹方斌

责任校对：李　芳

装帧设计：周　喆

出版发行：湖南美术出版社
　　　　　（长沙市东二环一段 622 号）

经　　销：全国新华书店

印　　刷：重庆新金雅迪艺术印刷有限公司
　　　　　（重庆市江北区港安二路 37 号）

开　　本：880×1230　1/16

印　　张：2.75

版　　次：2018 年 3 月第 1 版

印　　次：2018 年 6 月第 1 次印刷

书　　号：ISBN 978-7-5356-8003-7

定　　价：20.00 元

邮购联系：028-85939832　　邮编：610041

网　　址：http://www.scwj.net

电子邮箱：contact@scwj.net

如有倒装、破损、少页等印装质量问题，请与印刷厂联系斠换。

联系电话：028-85939809

简介

赵孟頫（1254—1322），字子昂，号松雪道人，又号水精宫道人，湖州（今属浙江）人，谥文敏，故又称『赵文敏』。赵孟頫乃宋太祖后裔，宋亡后，归乡闲居，后来奉元世祖征召，入仕元朝，官至翰林学士承旨，荣禄大夫，官居从一品。他是元代杰出的书画家，『复古』书风的倡导者。赵孟頫书法擅诸体，尤精于楷书及行草。《元史》云：『孟頫篆籀、分隶、真、行、草无不冠绝古今，遂以书名天下。』他的楷书、行草取法晋唐诸家，尤于『二王』书法下力最深，深得晋人书法三昧。楷书一体自唐代登峰造极以来，后世书家鲜有以楷书而著称者。与法度森严的唐楷风格有所不同，赵孟頫楷书大有行书意趣，用笔圆熟中见温婉，结字平和中寓奇妙，书风遒媚秀逸，蕴藉妍美，对后世书学影响深远，堪称楷模，世人谓之『赵体』。《三门记》正是『赵体』楷书代表作。

《三门记》，全称《玄妙观重修三门记》。苏州玄妙观是著名的道观，始建于西晋咸宁二年（276），此后屡遭兴废。元成宗元贞元年（1295）改名为玄妙观，此名取自《道德经》中『玄之又玄，众妙之门』一句。元大德六年（1302）赵孟頫书《玄妙观重修三门记》并篆额。《玄妙观重修三门记》碑原在正山门内，『文革』时失落。此作乃墨迹纸本，纵 35.8 cm，横 283.8 cm，现藏日本东京国立博物馆。

观 玄

重 妙

修

門

記

三

坤 乎 天

为 鴻 地

之 樞 閶

戶 而 闢

日 乾 運

月黄為

出道之

入而門

經卯是

乎酉故

建設琳宫摹

冤玄象外則

周垣之聯属

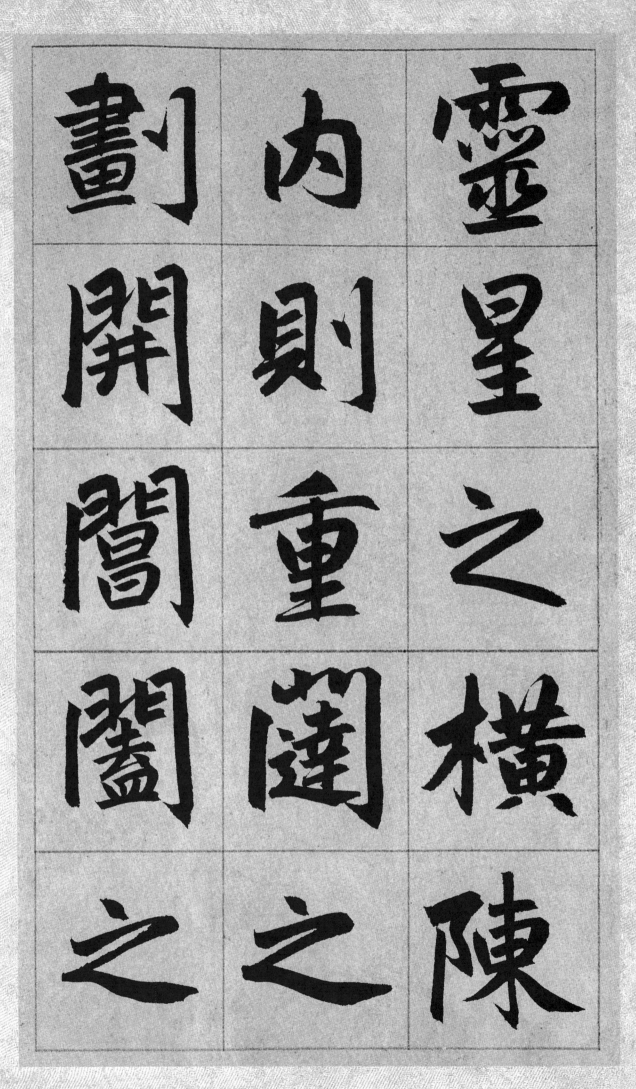

靈星之横陳

內則重

劃開闇闇

闇闇之

仿佛。非崇严无以备制度，非巨丽无以

彷彿非崇嚴

非以備制度

無巨麗無以

妙 勾 竦

之 吴 視

觀 之 瞻

賜 邦 惟

額 玄 是

改
矣
廣
殿
新

美
而
三
門
甚

陋
萬
目
所
觀

辟觀之

內不之

強是於

弱一人

弗身神

佯

非

欠

歁

观

之

徒

严

焕

文

深

念

前

功

是

妙	有	畾
餙	夫	是
捐	人	宄
其	胡	時
簪	氏	則

珥

給

其

資

用

爰

壬

辰

之

紀

歲

呕

先

甲

以

軍時庑

飛恚徒

丹更曾

棋其幾

簷舊何

牙　霄　铺

高　獸　首

矗　啮　輝

於　銅　煌

層　镮　於

朝日

日

大

庭

中

敞

峻

殿

周

羅

可

以

尌

羽

節

朝日。大庭中敞，峻殿周罗。可以树羽节，

可以

以以

容陟

鸞三

馭成

之可

壇以

道陟

九三

關成

百 千 之

靈 石 奏

之 之 可

朝 虞 以

氣 受 鳴

象 殿 吴
伟 称 兴
然 矣 赵
始 于 孟
与 是 頫

復陽云

象牟乎

記巘哉

於土言

陵木語

云乎哉
降衷惟
哲回人
心皇建
固

無 公 有

充 初 與

塞 無 天

然 側 下

或 頗 為

元 諸 者

欲 遠 舍

入 既 近

而 昧 而

閉 厥 求

啓	向	之
鑰	埶	門
何	與	復
異	抽	迷
摛	關	所

埴 知 户

索 玄 之

涂 之 不

堤 又 户

束 玄 也

夫始
極造始
乎化乎
高之沖
明樞漠

者，中庸之闆奥。盖所谓会归之极，所谓

者 中 庸 之 闆

奥 盖 所 謂 會

歸 之 極 所 謂

樂作眾

石銘妙

其詩之

詞具門

曰刊庸

天 之 牖

若 大 路

出 入 不

民 未 有

道 由 於

面 他 户

墙 岐 而

壁 是 彼

惟 鹜 昧

弗 如 者

瞩故。脱肩剖镐，孰发真悟？乃崇珍馆，乃

瞩　镐　遖
故　孰　崇
脱　叁　珍
肩　真　馆
剖　悟　遖

露　洞　延
四　啓　飈
遑　端　馭
民　倪　閈
迷　呈　閡

有恭临顾咨

尔羽褵壹尔

志虑阴闛阳

闢格守常度

士集賢直

朝列學大

夫　萼　提
行　廪　舉
江　儒　吴
浙　學　興

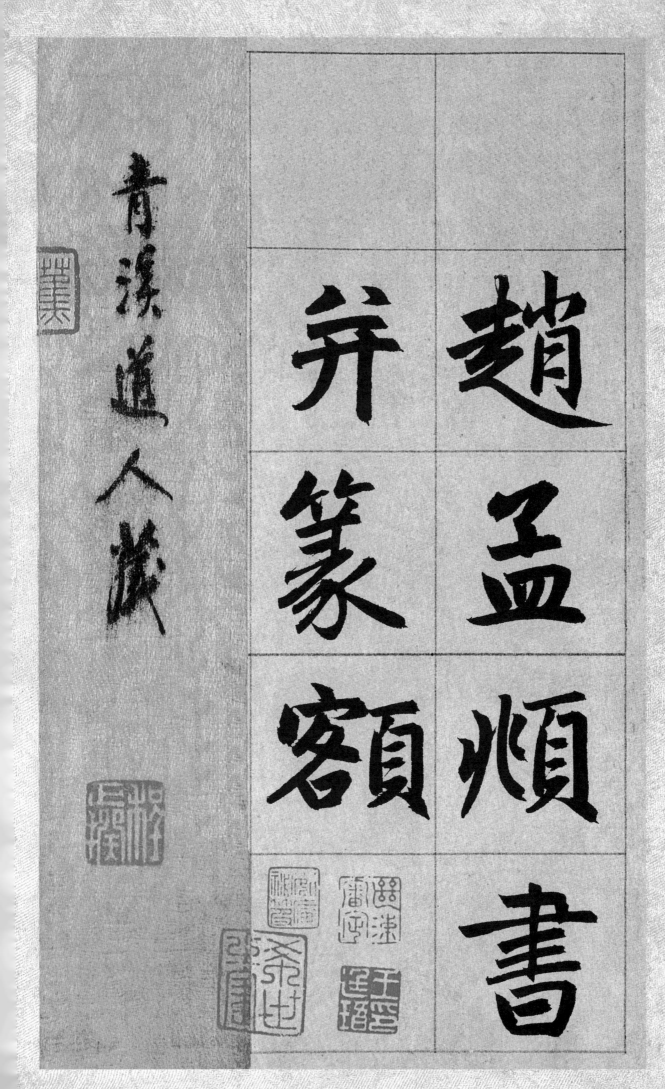

青溪道人藏

趙孟頫書

弁篆

客額

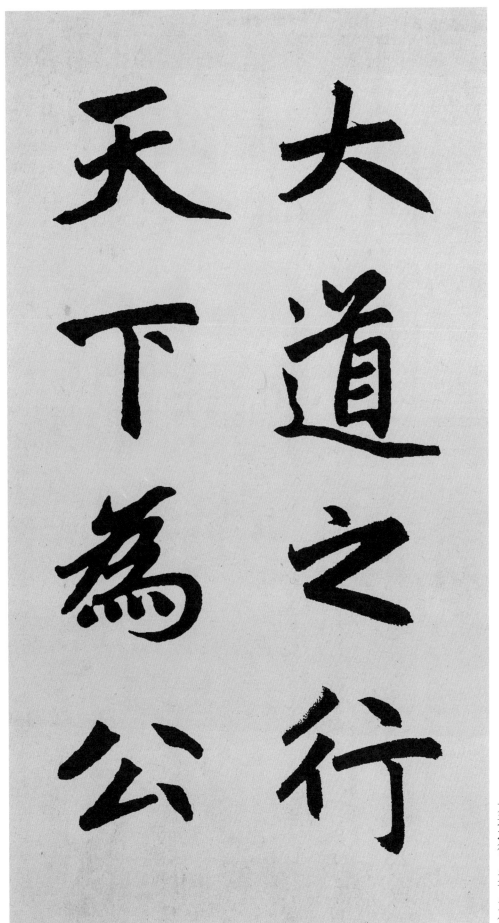

大道之行　天下为公

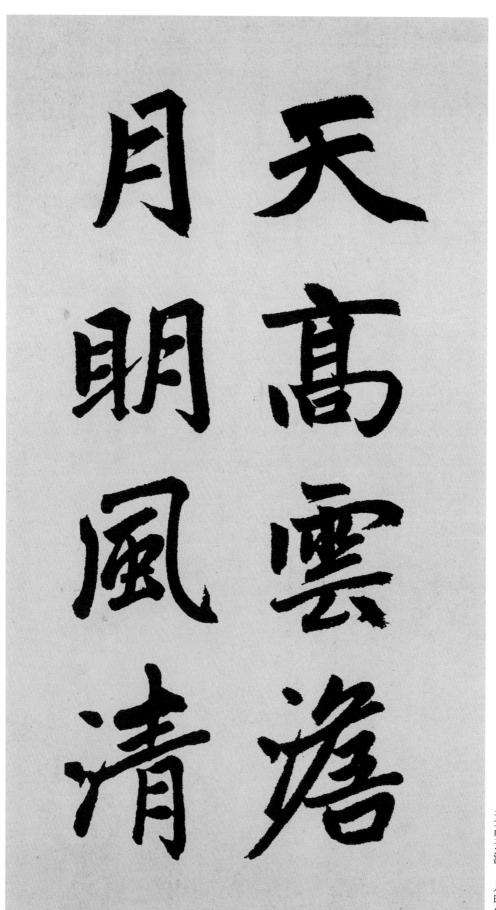

天高云澹
月明风清

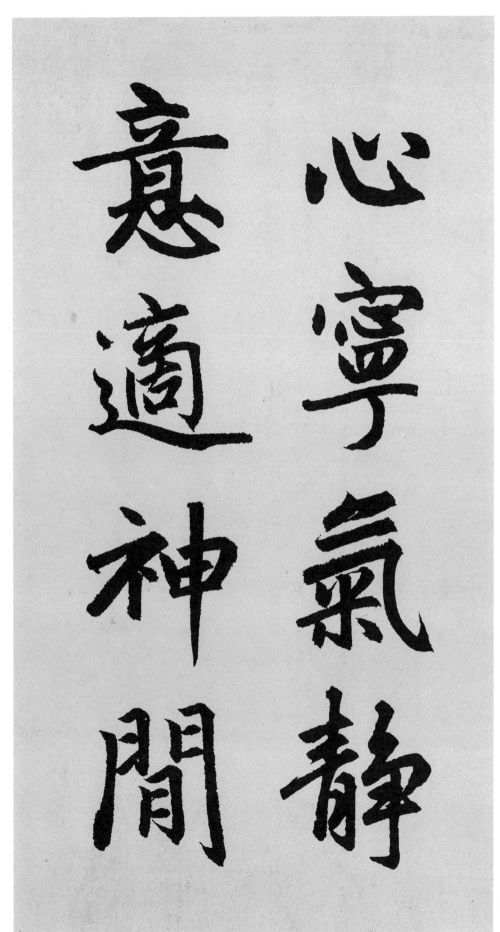

心寧氣静

意適神閒

心宁气静　意适神闲

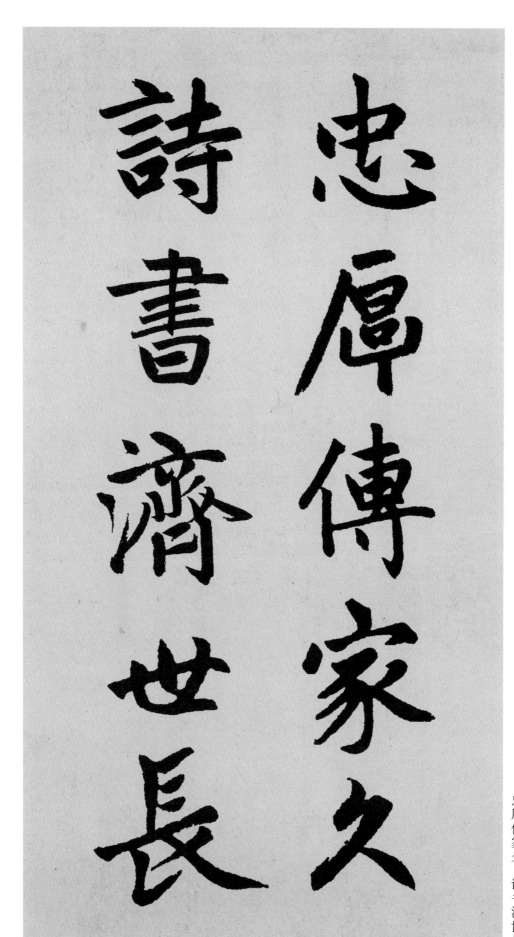

忠厚傳家久　詩書濟世長